张迁碑

中国碑帖高清彩色精印解析本

杨东胜 主编

徐传坤 编

浙江古籍出版社

图书在版编目（CIP）数据

张迁碑 / 徐传坤编. — 杭州 : 浙江古籍出版社,2022.3（2023.5重印）

（中国碑帖高清彩色精印解析本 / 杨东胜主编）

ISBN 978-7-5540-2131-6

Ⅰ.①张… Ⅱ.①徐… Ⅲ.①隶书—书法 Ⅳ.①J292.113.2

中国版本图书馆CIP数据核字（2021）第213304号

张迁碑

徐传坤　编

出版发行	浙江古籍出版社
	（杭州体育场路347号　电话：0571-85068292）
网　　址	https://zjgj.zjcbcm.com
责任编辑	张　莹
责任校对	安梦玥
封面设计	墨点字帖
责任印务	楼浩凯
照　　排	墨点字帖
印　　刷	湖北金港彩印有限公司
开　　本	787mm×1092mm　1/16
印　　张	3
字　　数	69千字
版　　次	2022年3月第1版
印　　次	2023年5月第3次印刷
书　　号	ISBN 978-7-5540-2131-6
定　　价	24.00元

如发现印装质量问题，影响阅读，请与印刷厂联系调换。

简　介

　　《张迁碑》，全称《汉故榖城长荡阴令张君表颂》，又称《张迁表》。碑阳隶书15行，行42字。碑阴3列，上两列19行，下列3行。碑额篆书"汉故榖城长荡阴令张君表颂"2行12字。碑文末有立碑时间，为东汉中平三年（186），刻石人为孙兴，无撰书人姓名。碑文内容为张迁下属韦萌等对张迁在任时功绩的纪念。碑石明初出土于山东东平，现陈列于山东泰山岱庙。

　　《张迁碑》以方笔著称，朴厚劲秀，严整奇崛，自出土以来，为金石家、书法家所推崇，是影响较大的汉隶碑刻之一。故宫博物院藏有《张迁碑》明拓本，其中原碑第8行"东里润色"4字完好，称"东里润色"本，堪称精拓，是学习《张迁碑》的较好范本。本书即据此拓本精印出版。

一、笔法解析

1. 篆意

《张迁碑》在隶书笔画中融入了篆书的笔意，笔力刚劲，线条浑厚，气韵高古。

看视频

五

方起
圆收

圆润
篆书笔法

五
雁尾钝而圆

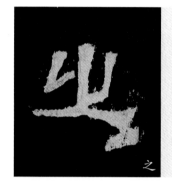

之

4
方折
逆锋上推

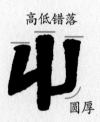
高低错落
圆厚

屮

字形来自篆书
坐
方笔
上挑

陈

篆书写法

自然收笔
还原笔意

陳
密集厚重
两点取平势

吾

方折
五

吾

形扁，可用篆书笔顺

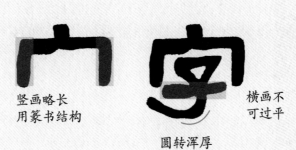

竖画略长
用篆书结构

横画不
可过平

圆转浑厚

字

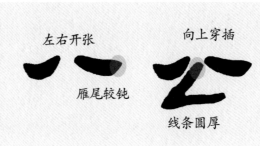

左右开张

向上穿插

雁尾较钝

线条圆厚

方角
篆书结构

公

2. 方圆

方与圆的形态不仅体现在笔画的起收笔处，还体现在转折处。《张迁碑》整体以方笔为主，以圆笔为辅。

看视频

切笔
略方

由粗到细

整体呈梯形

生

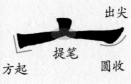
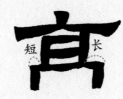
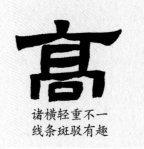

出尖

提笔

方起

圆收

短

长

诸横轻重不一
线条斑驳有趣

高

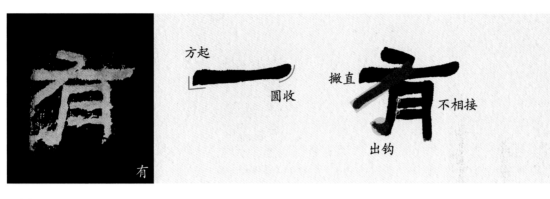

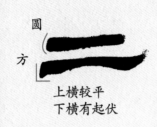

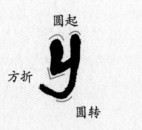

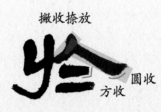

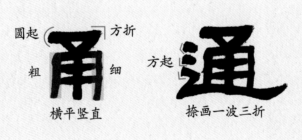

3. 排叠

排叠指笔画的分布。字中笔画的分布应疏密合理，横向或纵向的多线条排列，要避免线条雷同，在起笔方向、线条轻重等方面要有细微的变化。

看视频

书

起笔同中求异

横画等距
长短不一

艺

收笔
平齐

横画短
方向不同

留白均等

主体部分上下对正

里

外形方正
横画直中寓曲

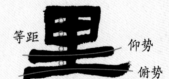

等距

仰势
俯势

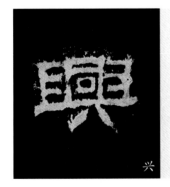

兴

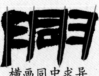

竖画方向不同

横画同中求异

两点偏右
且不对称

帷

平行等距

左斜右正

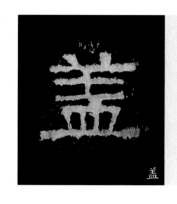
等距
横画起笔不同
横画稍下斜
左右竖上开下合

二、结构解析

1. 点画增减

经典碑帖中增减某些笔画的字形，大多被视作异体，在书法中不作为错字。我们在创作时不能随意增减字中笔画，每个字形要有明确的出处作为依据。

看视频

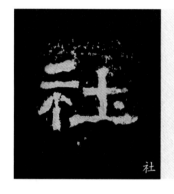
不相接 上斜
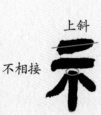
高低错落
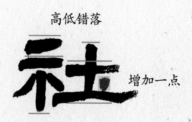增加一点

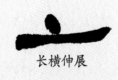
长横伸展
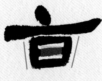
上开下合
加横为篆书字形
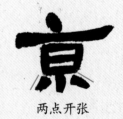
两点开张

竖有弧度
左高右低

右上加点

留白

形窄
加点说明与玉有关

内部笔画靠上

佩

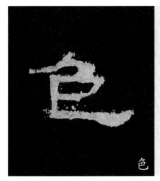
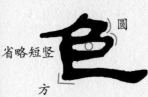

省略短竖

方

圆

色

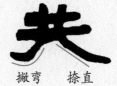
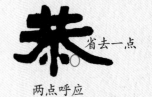

横画上斜

撇弯　捺直

省去一点

两点呼应

恭

2. 重心下移

《张迁碑》常常通过增加字的下部笔画重量，或减少下部笔画高度，使字的重心下移。

看视频

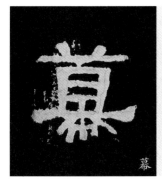
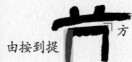
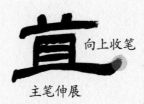
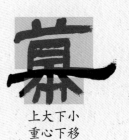

由按到提

方

向上收笔

主笔伸展

上大下小
重心下移

幕

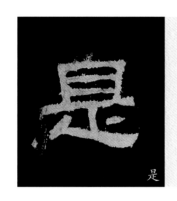 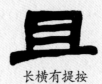 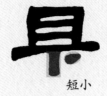 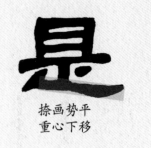

长横有提按　　　短小　　　捺画势平
　　　　　　　　　　　　　　重心下移

是

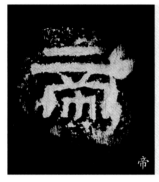

来自篆书字形
不写作点

长横粗重　　　形扁
　　　　　　　重心下移

帝

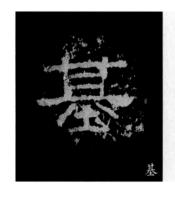 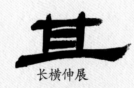 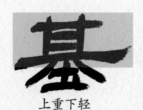

长横伸展　　　上重下轻

基

3. 疏密有致

《张迁碑》中的疏密变化有上密下疏、左疏右密、左密右疏。疏密对比能使字内空间富有变化，可以为作品章法带来更多趣味。

看视频

 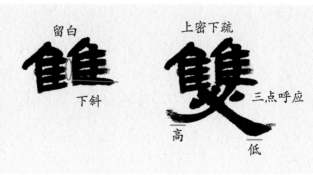

留白　　　上密下疏

下斜　　　三点呼应
　　　　高　　低

双

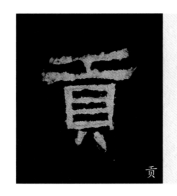
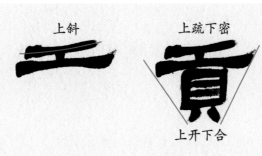

上斜

上疏下密

上开下合

贡

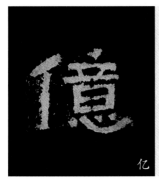
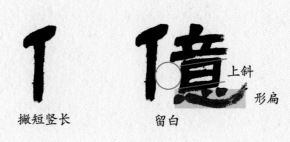

撇短竖长

留白

上斜

形扁

亿

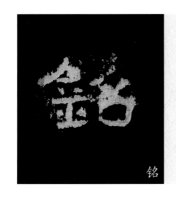
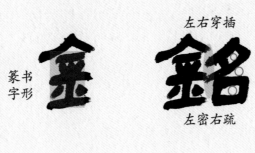

篆书字形

左右穿插

左密右疏

铭

4. 夸张字形

《张迁碑》中有些字的结构打破常规，造型奇特，令人耳目一新。

看视频

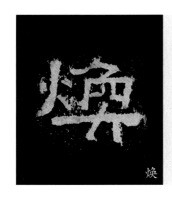
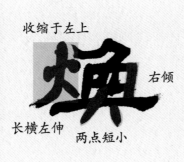

收缩于左上

右倾

长横左伸

两点短小

焕

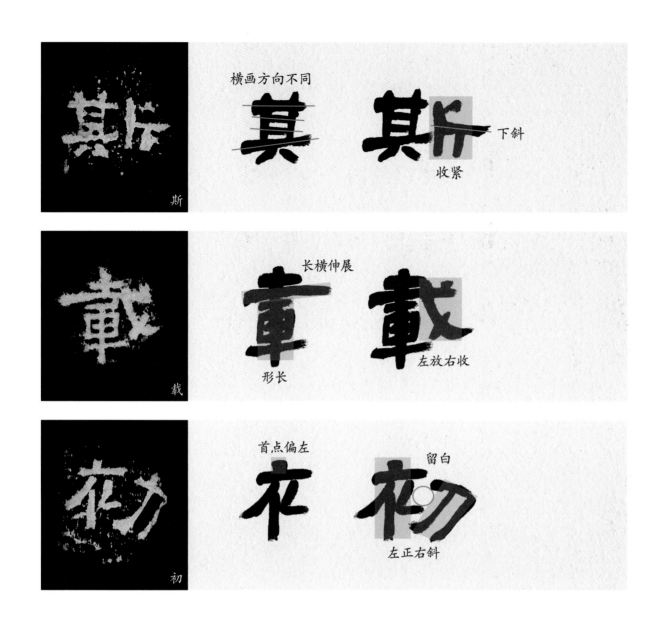

斯 横画方向不同 下斜 收紧

载 长横伸展 形长 左放右收

初 首点偏左 留白 左正右斜

三、章法与创作解析

汉碑品目繁多，风格各异。《张迁碑》不同于《乙瑛碑》《礼器碑》的典雅、严密，不同于《曹全碑》的秀丽，也不同于《石门颂》的野逸，而是以古拙、雄强为本色。学习书法必须了解范本的基本风格特征，这样才能保证学习方向和内容不会与目标南辕北辙。明确了《张迁碑》的风格、气质，就明确了学习的重点。《张迁碑》在法度上不似《乙瑛碑》《礼器碑》那样明确，初学者会有无所适从之感，但这种朴拙、大胆的风格，又具有极大的开放性，既可以唤起初学者对天真、率意的兴趣，又可以为深入学习者开拓创新提供灵感，这正是《张迁碑》的独特魅力。

以《张迁碑》风格进行创作，可以检验学习者对《张迁碑》风格的认识是否准确，是否能够合理运用《张迁碑》的笔法、字法和章法。书者后面以宋代释惠洪的《山谷老人赞》为创作内容的隶书中堂，就力图以个人的理解，来表现《张迁碑》的精神面貌。

线条质量的优劣，在很大程度上决定了作品的成败。《张迁碑》用笔以方笔为主，下笔需铺毫涩行，线质浑厚、朴拙。此幅作品中的横画大多如此。当然，原碑用笔也会以圆破方，折笔处往往方中寓圆。作品中如"盖"之点、"州"之撇、"藻"之口、"止"之短横等等，即是圆笔。圆处宜厚，不可浮薄。对线条的处理，可以在基调不变的基础上进行尝试。比如有的书家在线条中参以大篆笔意，弱化"蚕头雁尾"的特点；有的书家通过对用笔节奏的控制，追求线条的丰富变化，以体现古朴、苍浑之气。

徐传坤选临《张迁碑》

 《张迁碑》中的字字形方整茂密，似欹反正，结构内紧外松，以拙为巧。作品中"神"字夸张横势，"物"字强化收放，"春"字欹侧取势，"黄"字上大下小，都是遵循《张迁碑》的结构特点，并加以强化或弱化而成的。创作作品时，我们可以在《张迁碑》的基础上，参以其他汉碑结构，以求变化多姿。书法艺术的美是多元而又互通的，除了隶书，我们甚至可以从行草书的巧妙结构中吸收养分，提升作品的艺术表现力。书法创作用墨，可以有浓、淡、枯、湿的变化。此幅作品的墨色以饱满为主，偶有自然带出的飞白，更能彰显苍涩、古厚之美。

 《张迁碑》的章法同于其他经典汉隶碑刻，纵横成行，但字距接近行距，字与字之间错落有致，间距有松有紧，全篇浑然一体。作品中也借鉴了这一章法布局，"而"字任其小，"宝"字任其大，"盖"字任其密，"凡"字任其疏，上下贯通，左右避就，虚实相间，和而不同。学习章法，最好多看原碑

整拓，今天常见的字帖每页都是拼接而成，原碑章法已经难以看到了，这一点，学习碑刻的书友不可不察。此幅作品的正文写满五行后，余下的正文作为落款形式书写，最后仅写一个姓名。全篇章法较满，突显了雄奇博大的气质。

作品章法必须和作品风格相匹配，而技法则是服务于前二者的。学习书法需要明确一个审美方向，围绕此方向，通过积累、创作与修正，最终形成属于自己的造型语言和风格，这是创作出优秀作品的必经之路。

徐传坤　隶书中堂　释惠洪《山谷老人赞》

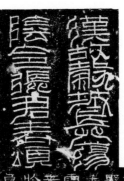

《张迁碑》（整拓）

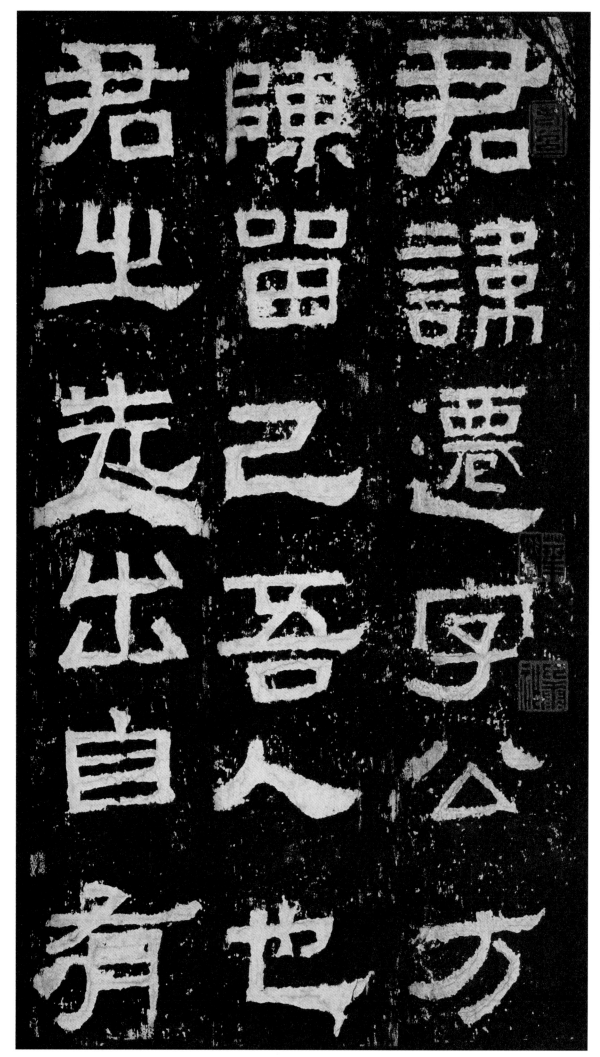

君讳迁。字公方。陈留己吾人也。君之先出自有

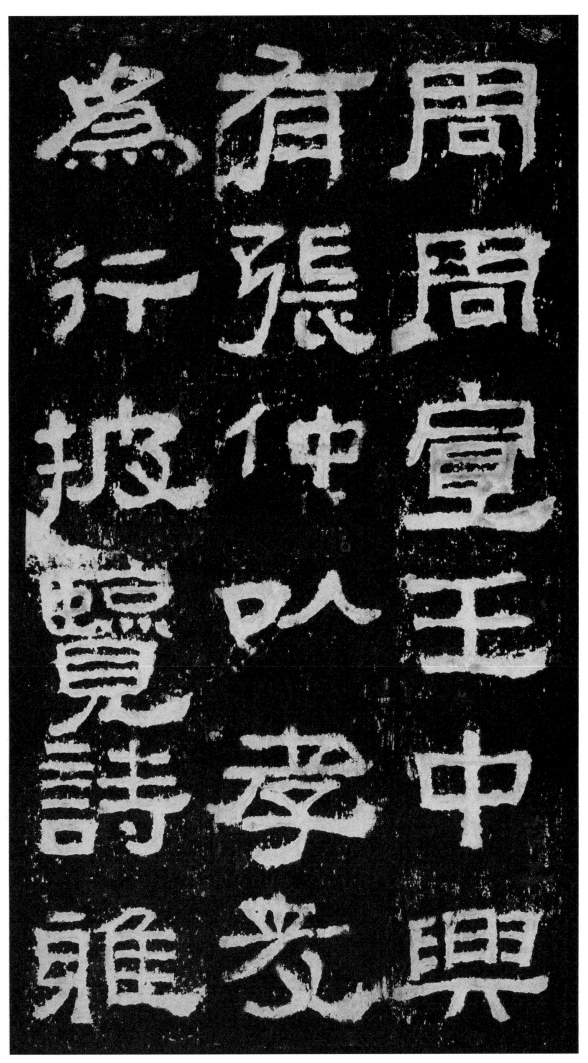

周。周宣王中兴。有张仲。以孝友为行。披览诗雅。

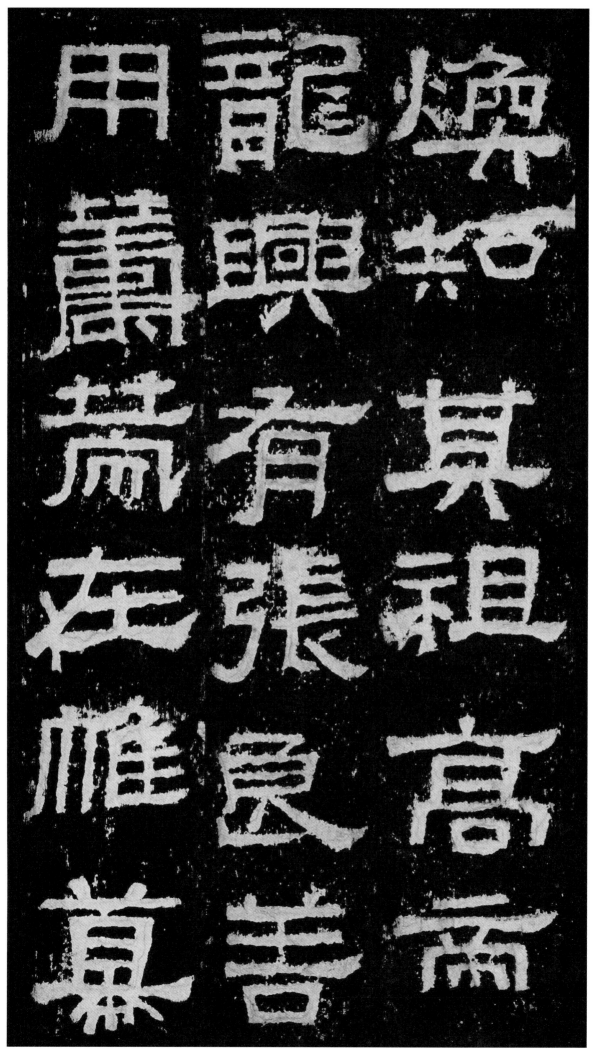

焕知其祖

高帝龙

其祖高帝

龙兴有张良善

用萧荒左雄幕

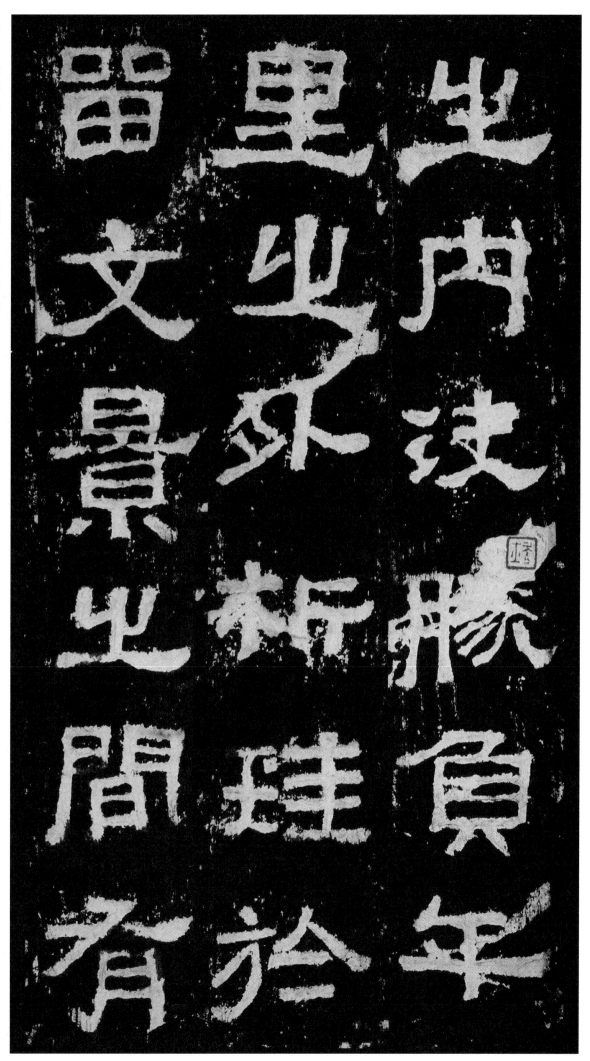

之内。决胜负千里之外。析珪于留。文景之间。有

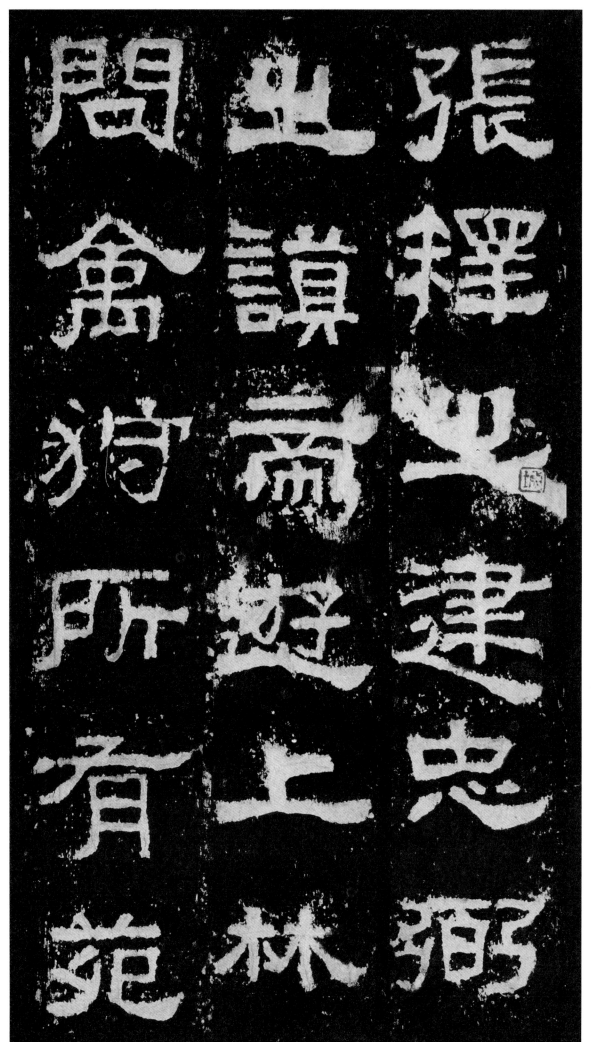

張釋之。建忠弼之谟。帝游上林。问禽狩所有。苑

問禽狩所有苑坐谏帝游上林張釋之建忠弼

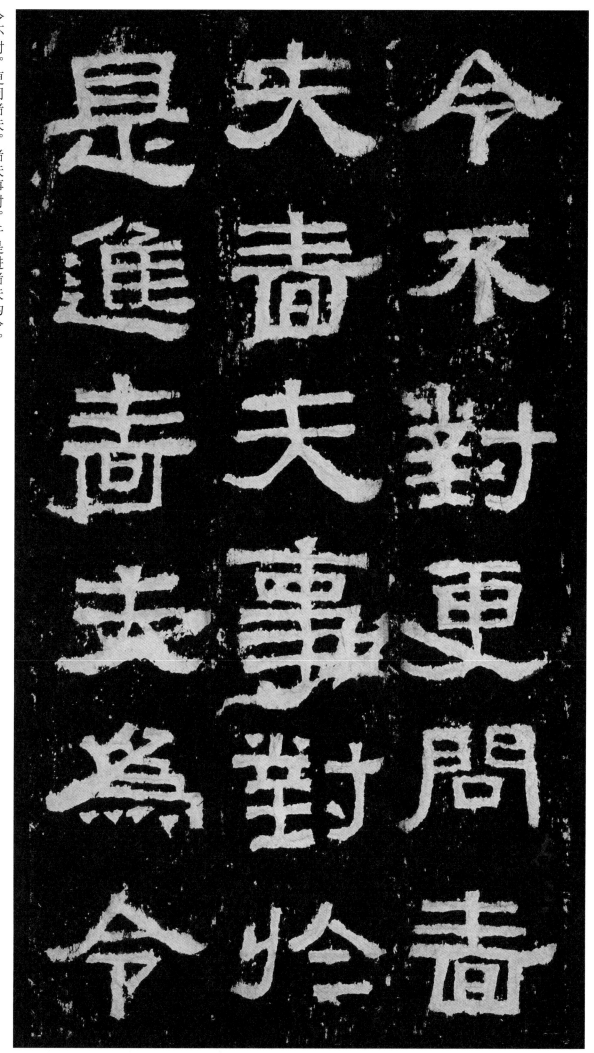

令不对。更问啬夫。啬夫事对。于是进啬夫为令。

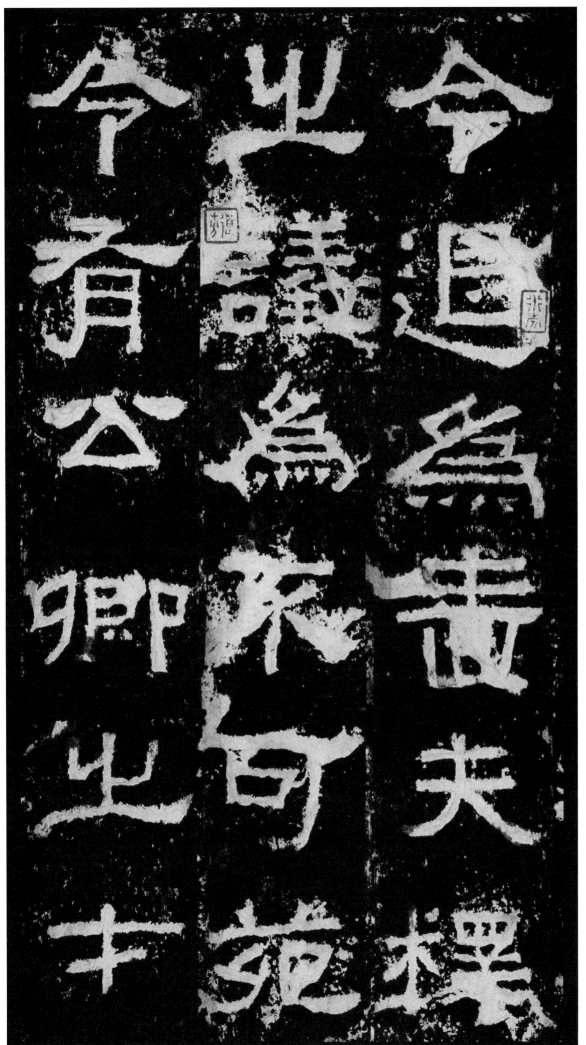

令退为啬夫。释之议为不可。苑令有公卿之才。

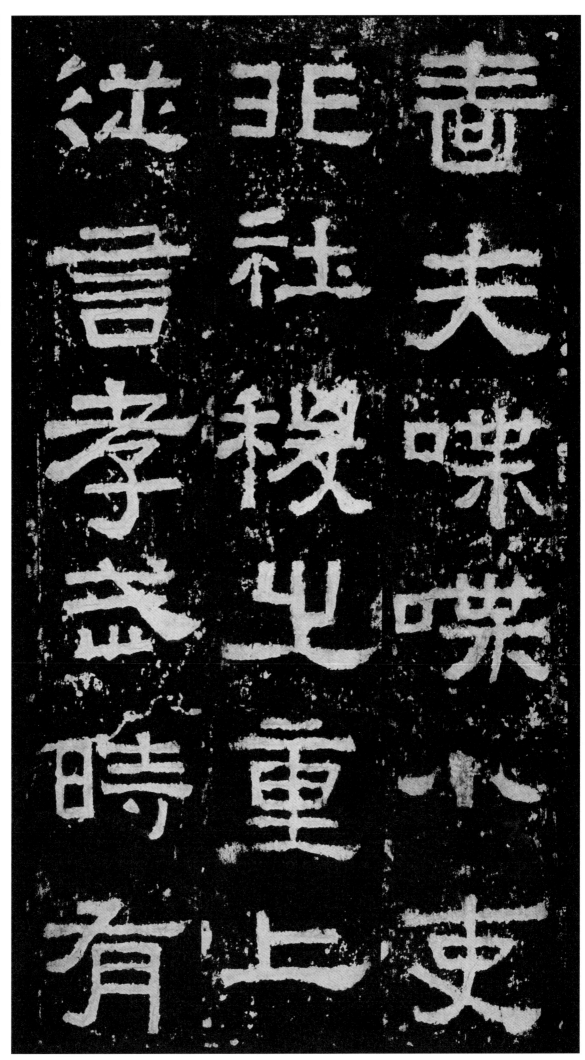

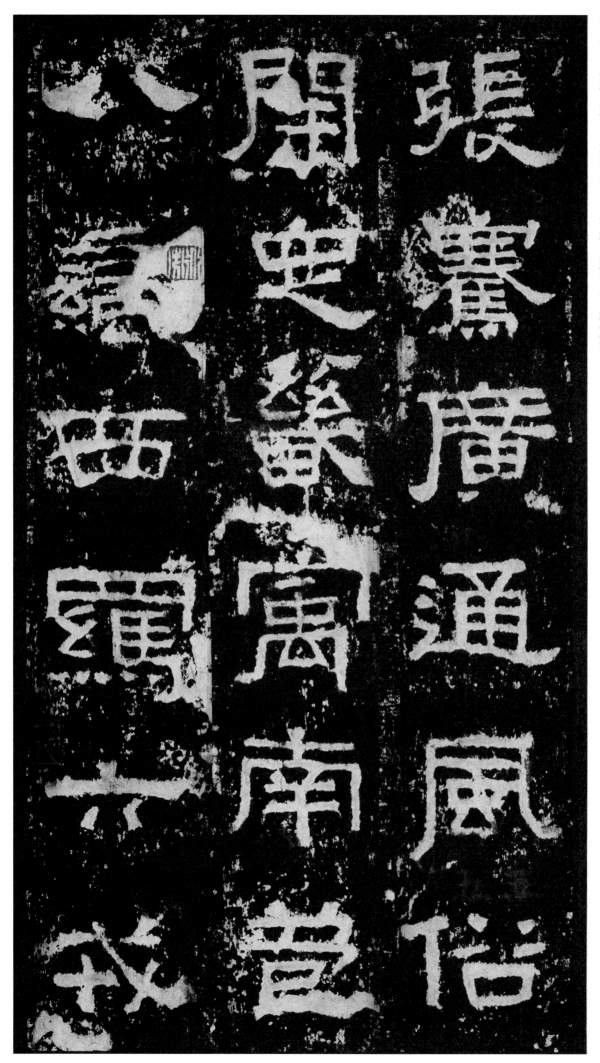

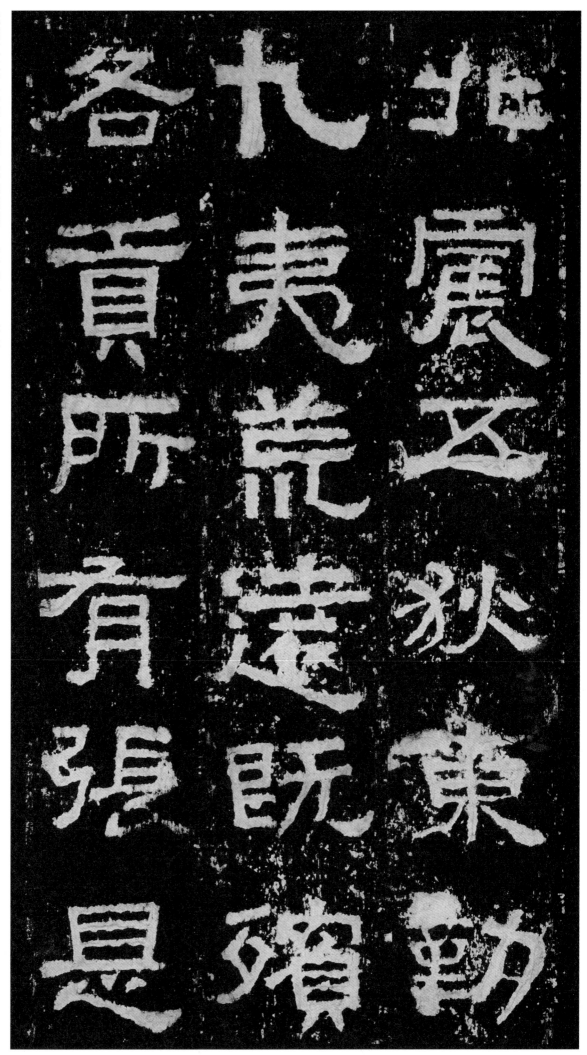

北震五狄。东勤九夷。荒远既殡。各贡所有。张是

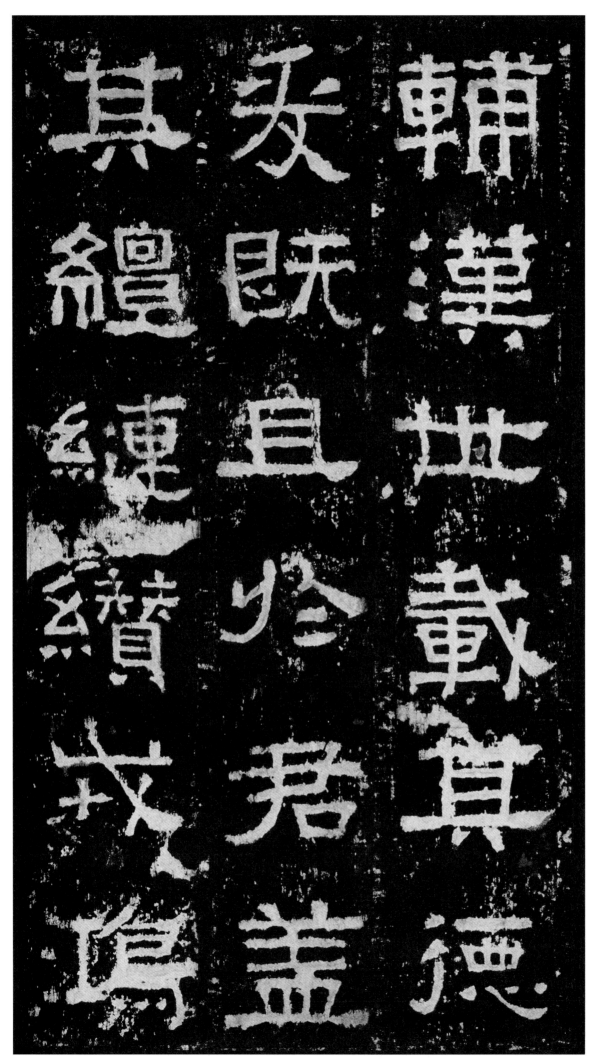

辅汉。世载其德。爰既且于君。盖其缵缠。缵戎鸿

其爰辅
缵既漢
缠且世
缵于載
戎君其
鸟盖德

24

绪。牧守相系。不殒高问。孝弟于家。中謇于朝。治

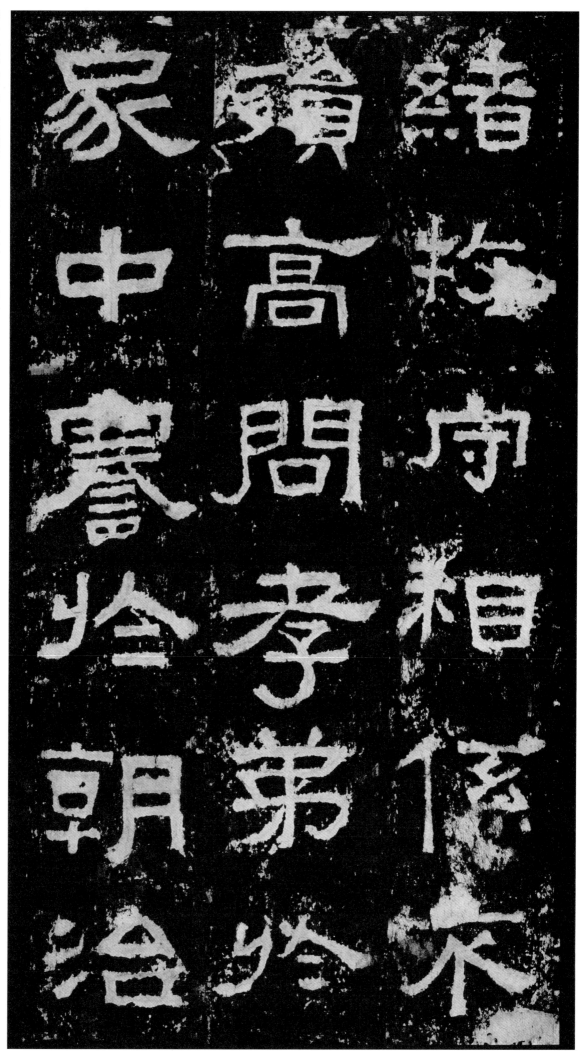

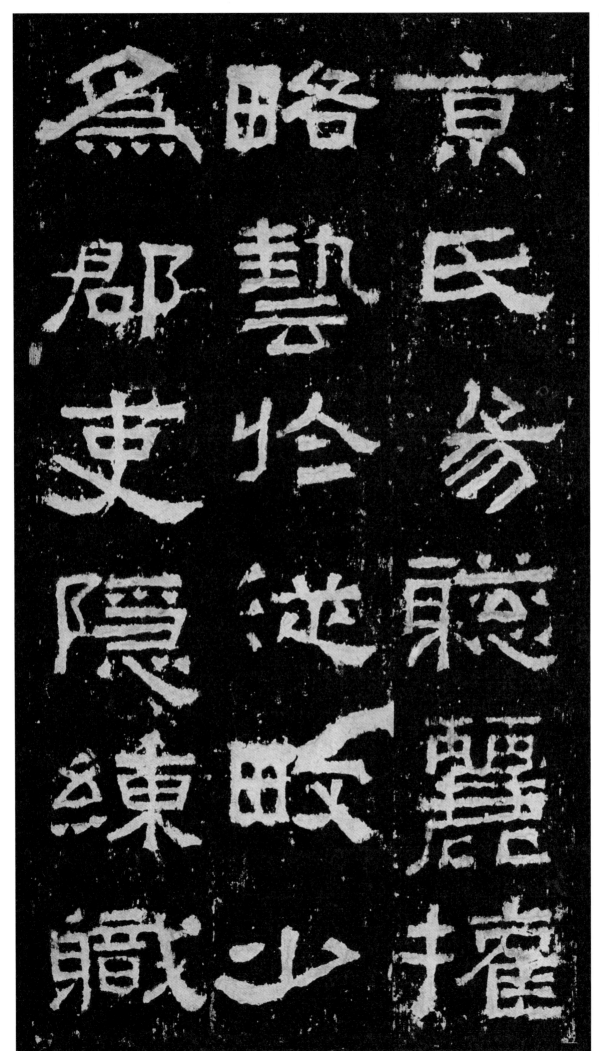

京氏易聪
丽为谂
略孰怜听
郡逆麤
吏隐政麤
练东
职少攉

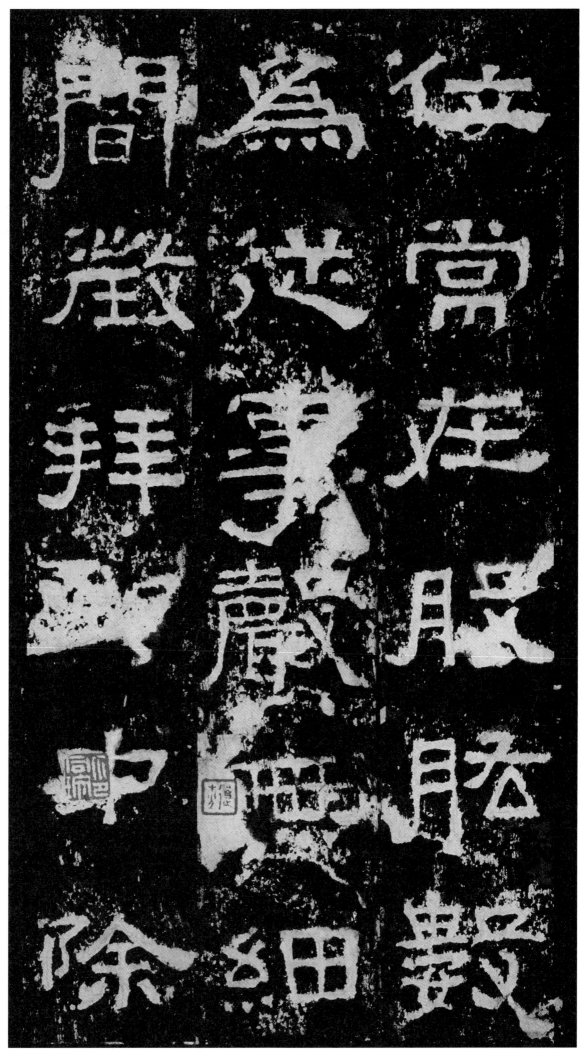

严城长蚕月

敩不开四门

正出懈休四腊膊

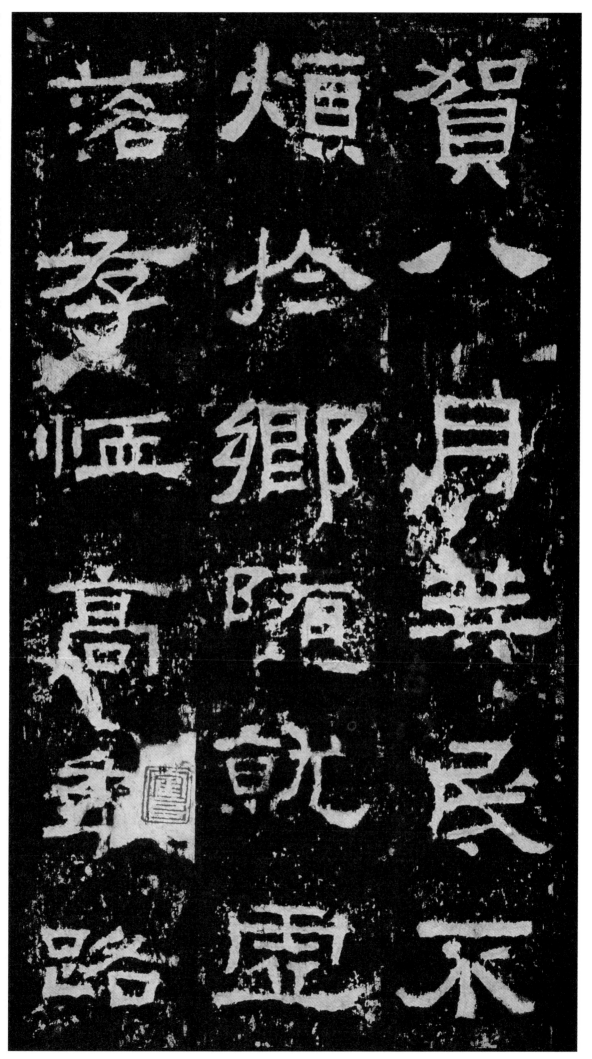

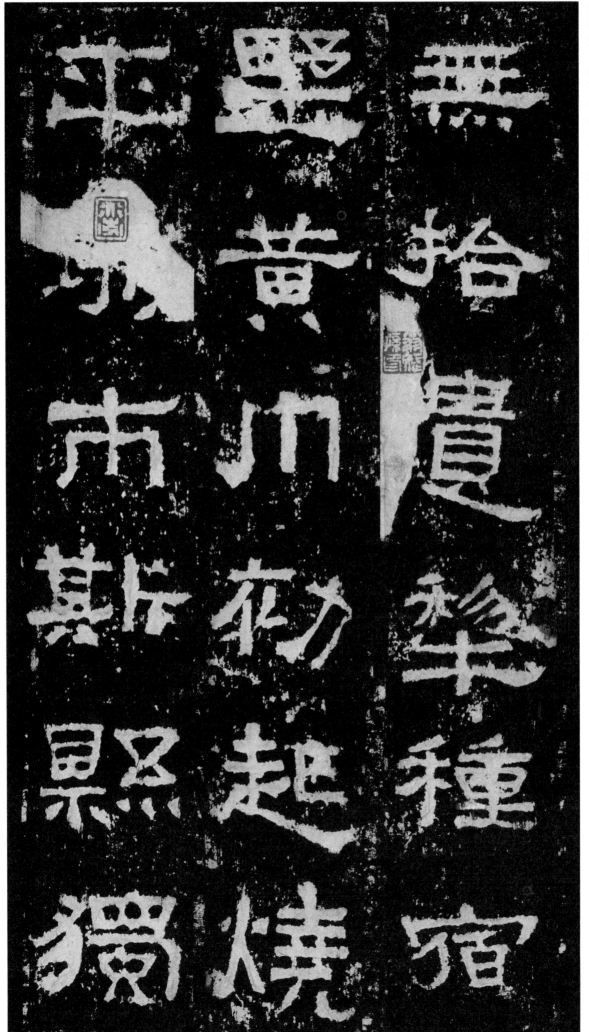

无拾遗。犁种宿野。黄巾初起。烧平城市。斯县独

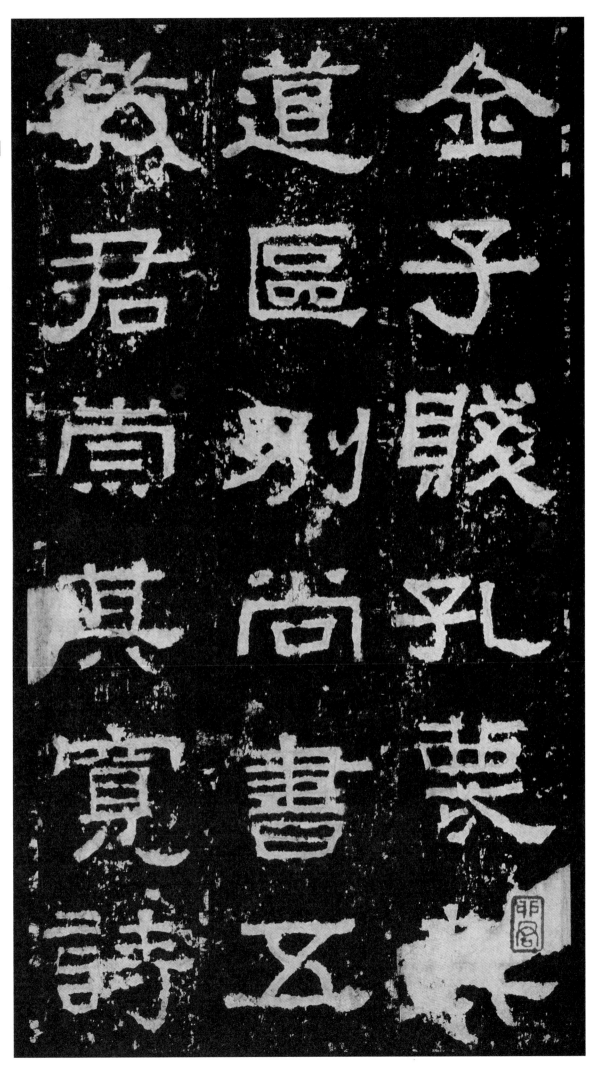

云恺悌。君隆其恩。东里润色。君垂其仁。邵伯分

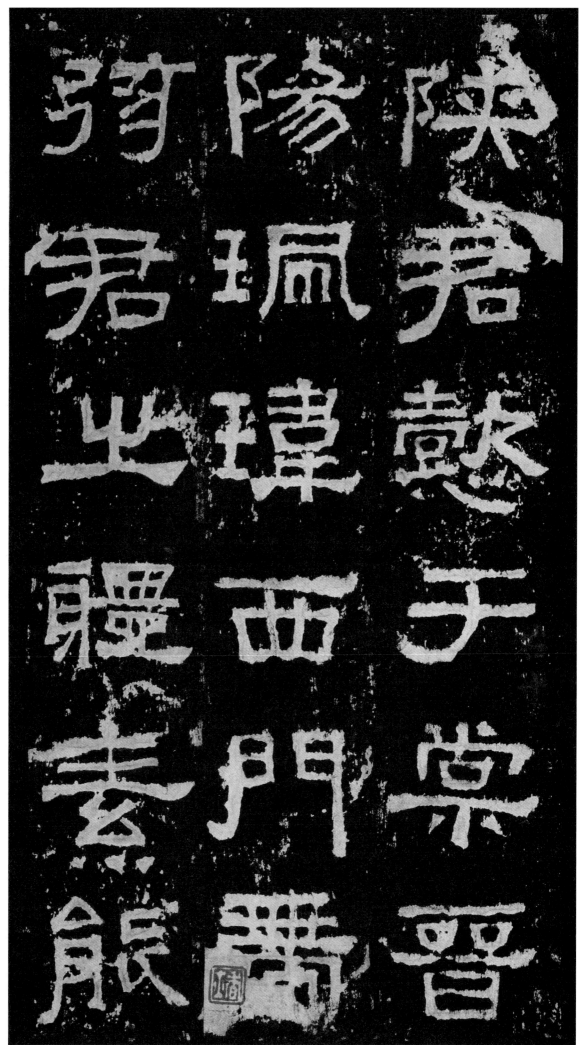

陕。君懿于棠。晋阳佩玮，西门带弦。君之体素。能

雙 基 良

其 遷 頡

勋 荡 頏

流 陰 隨

化 令 送

吏 如

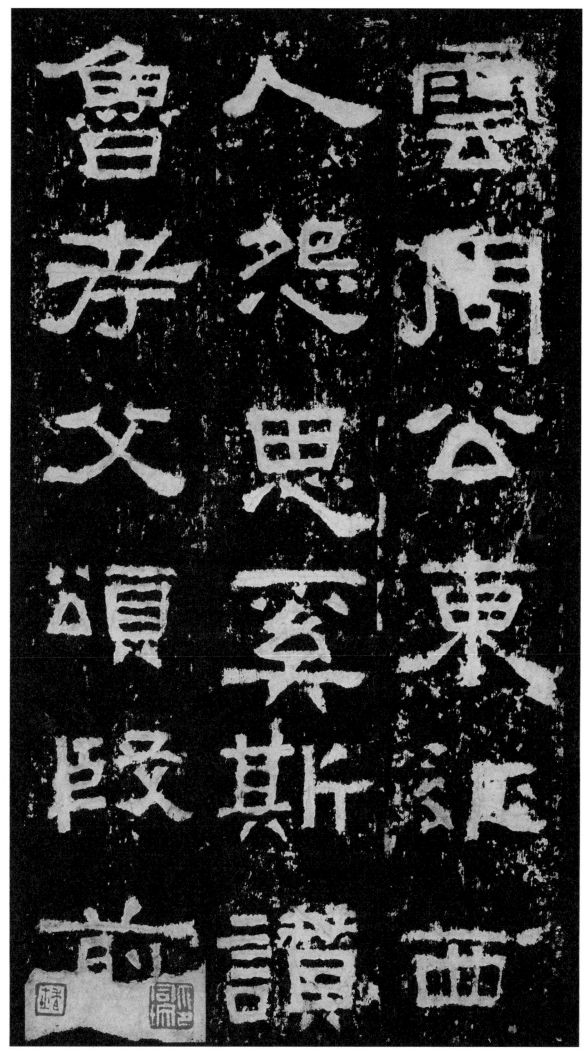











 
- 書後無述焉
- 是刊石竪表銘









是書喆
刊後遺
石無芳
竪述有
表焉功
銘



哲遗芳。有功不书。后无述焉。于是刊石竖表。铭

喆遺芳有功
書後無述焉
是刊石竪表銘

勒万载。三代以来。虽远犹近。诗云旧国。其命惟

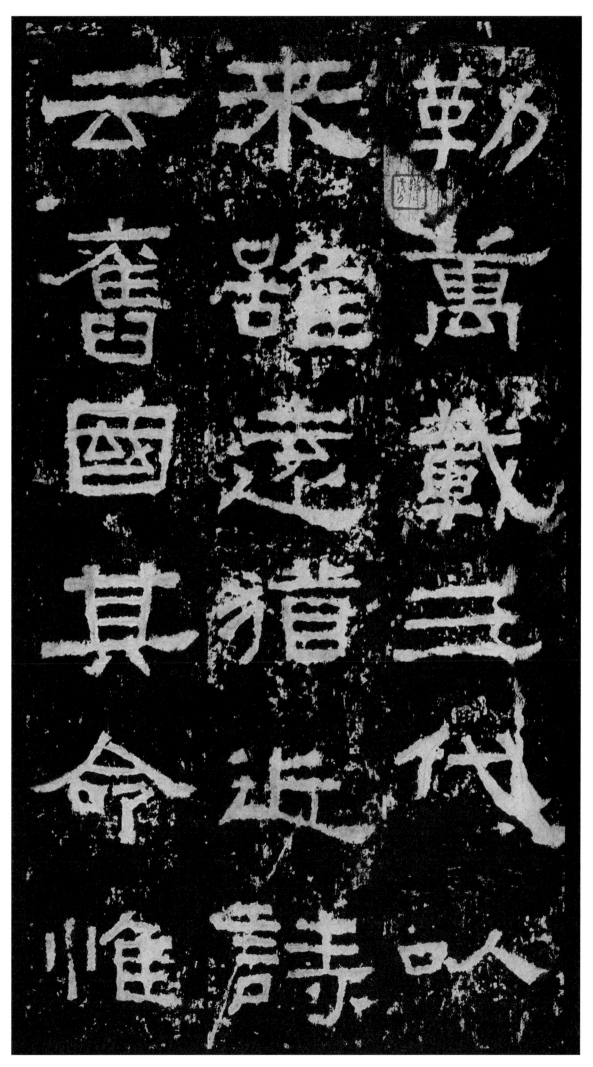

勒萬載三代吟

來雖遠猶近詩

云舊國其命惟

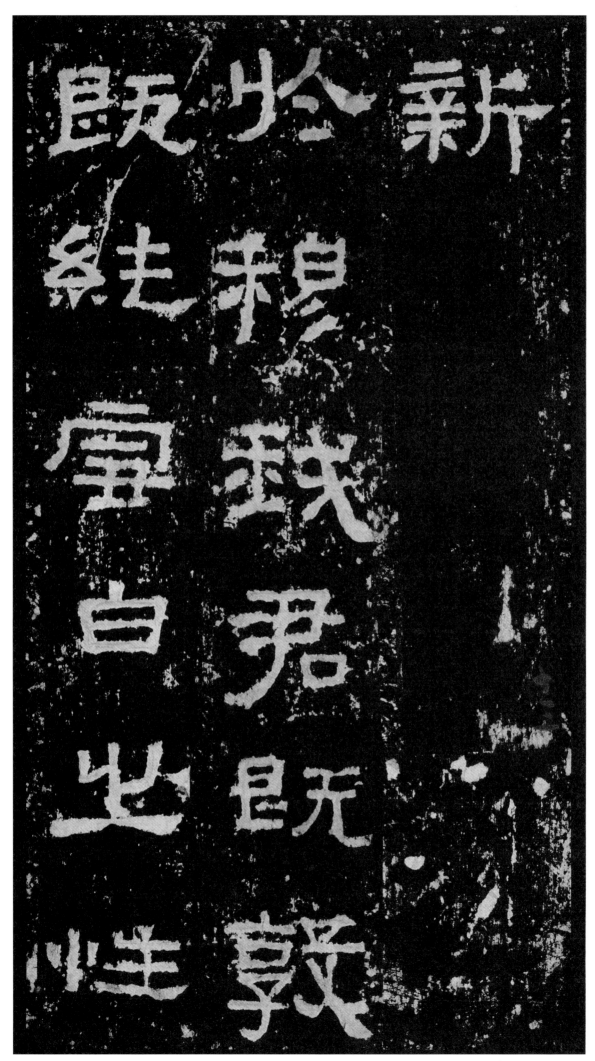

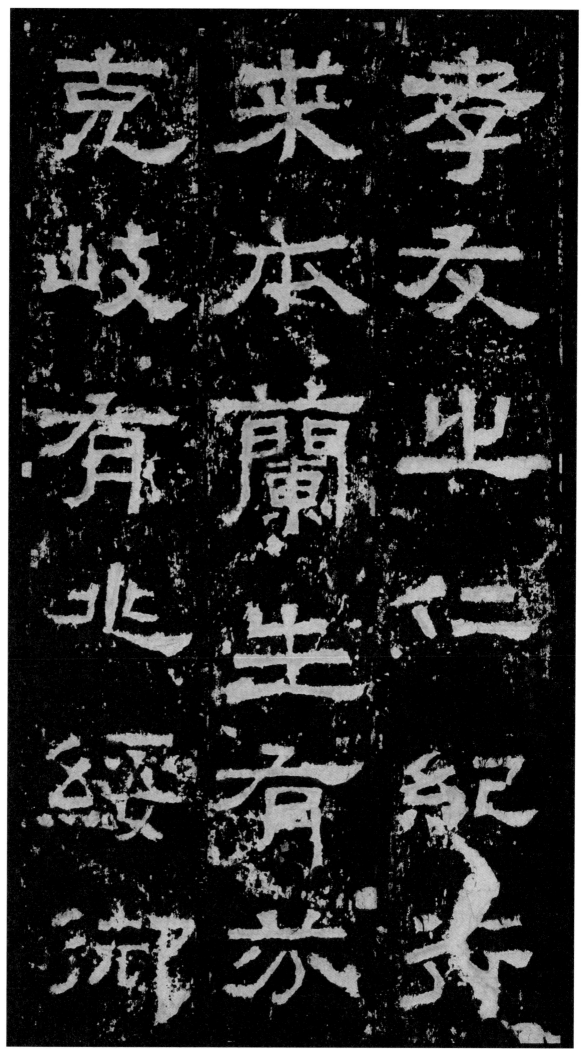

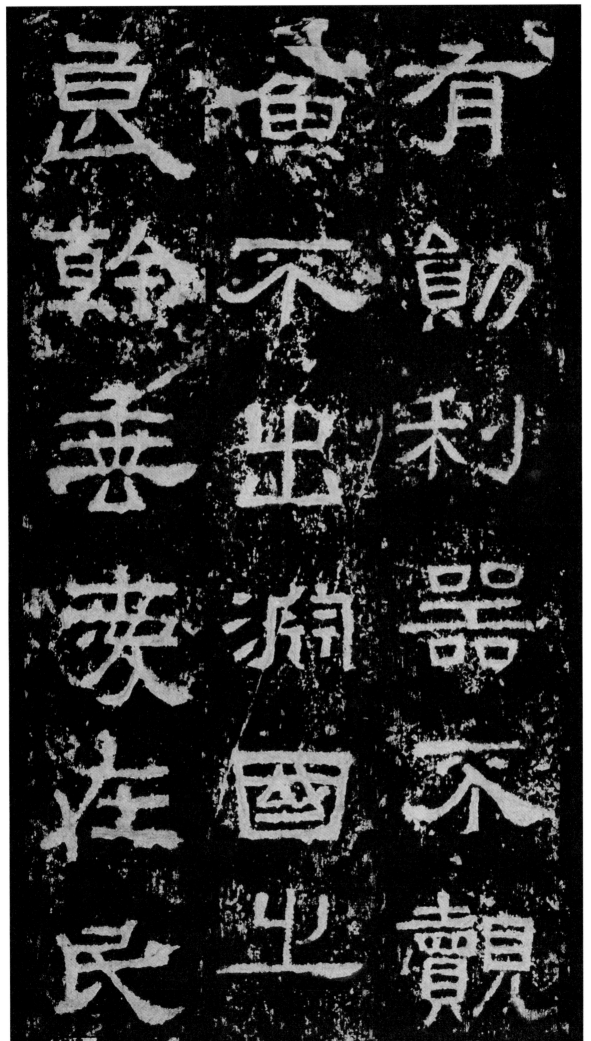

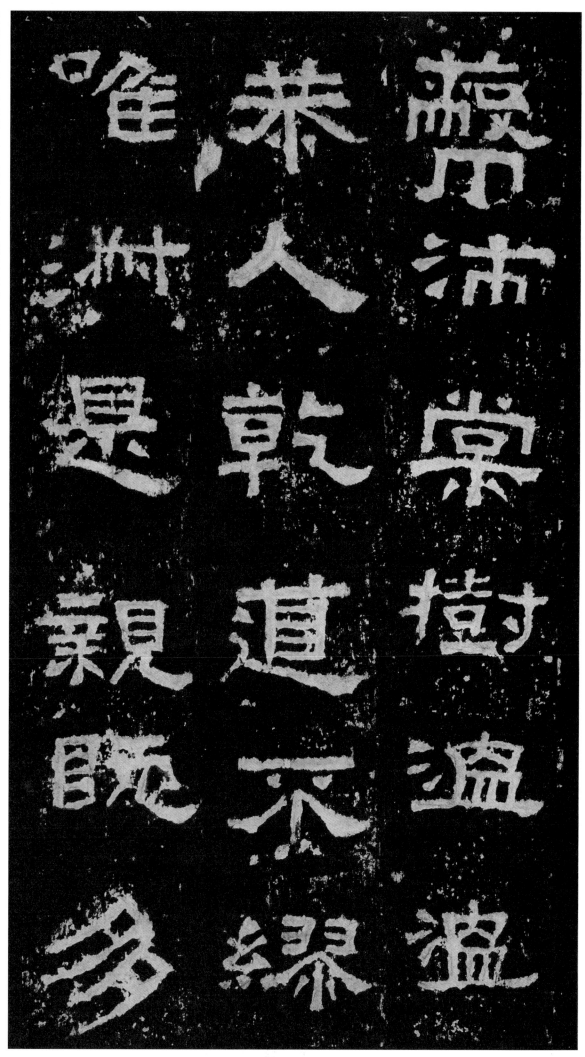

蔽沛棠树。温温恭人。乾道不缪。唯淑是亲。既多

41

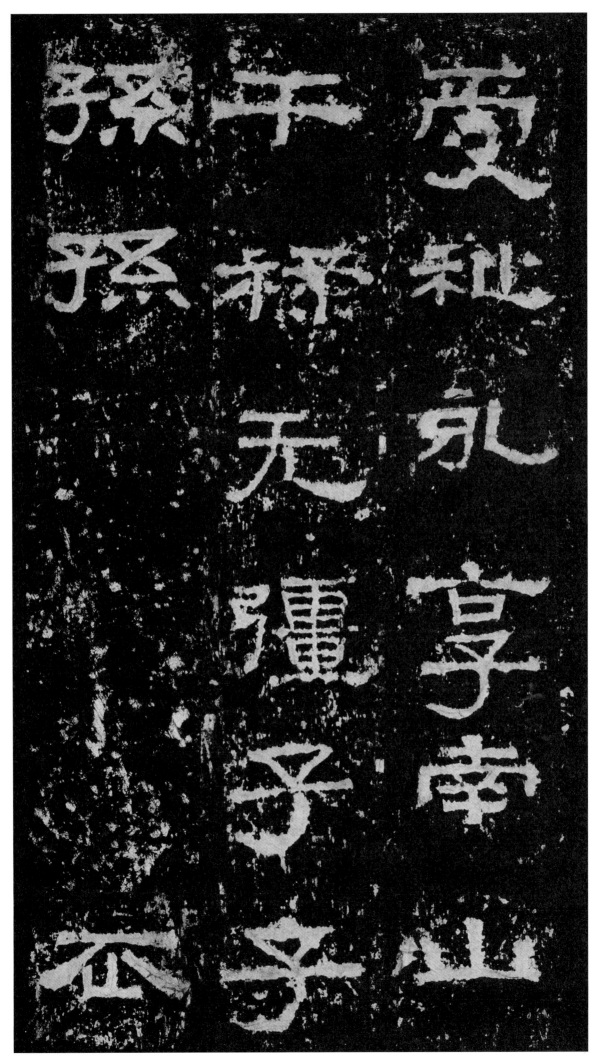

惟中平三年。岁在摄提。二月震节。纪日上旬。阳

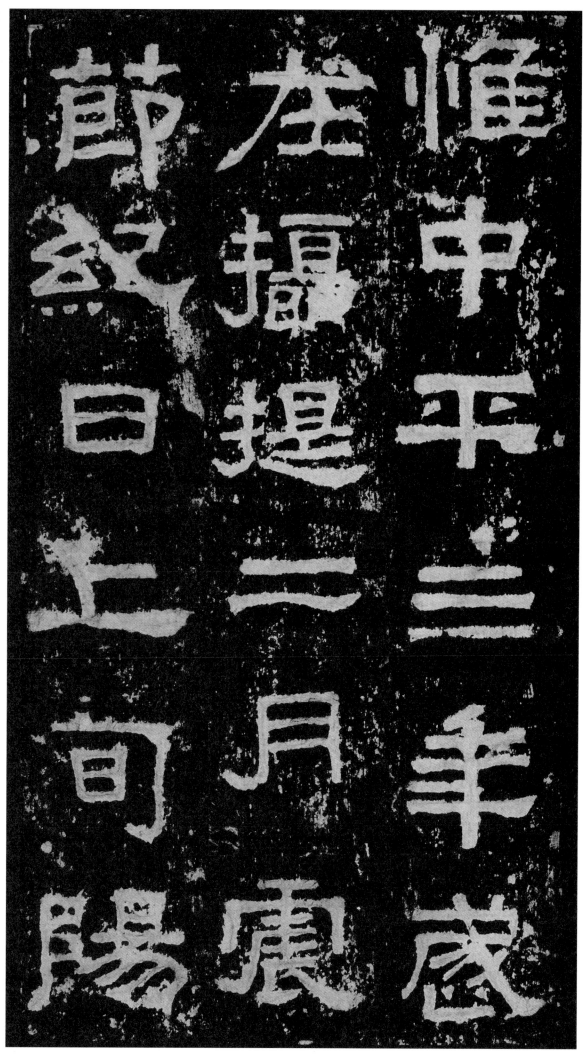

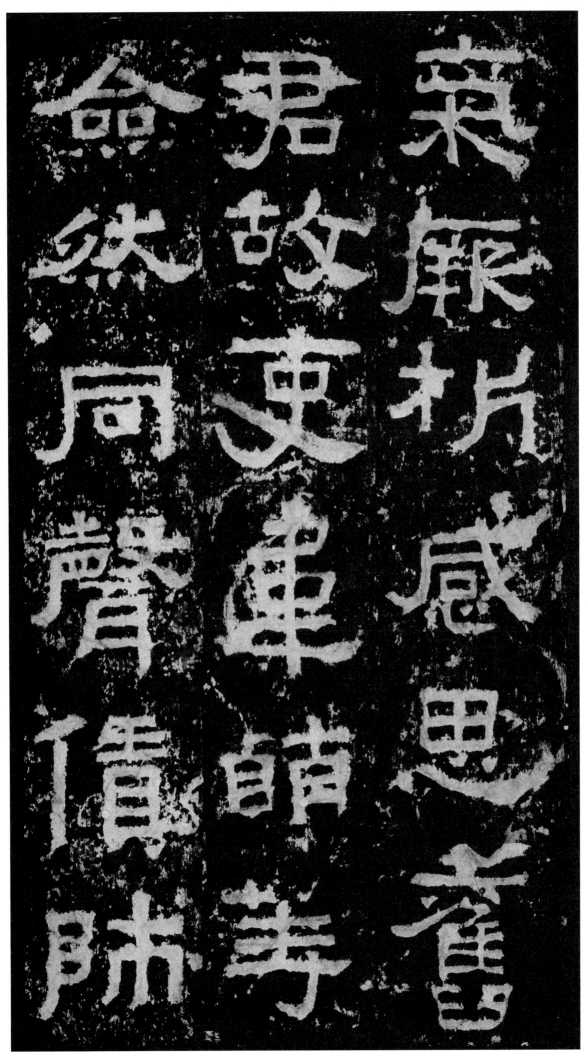

气厥析。感思旧君。故吏韦萌等。佥然同声。赁师

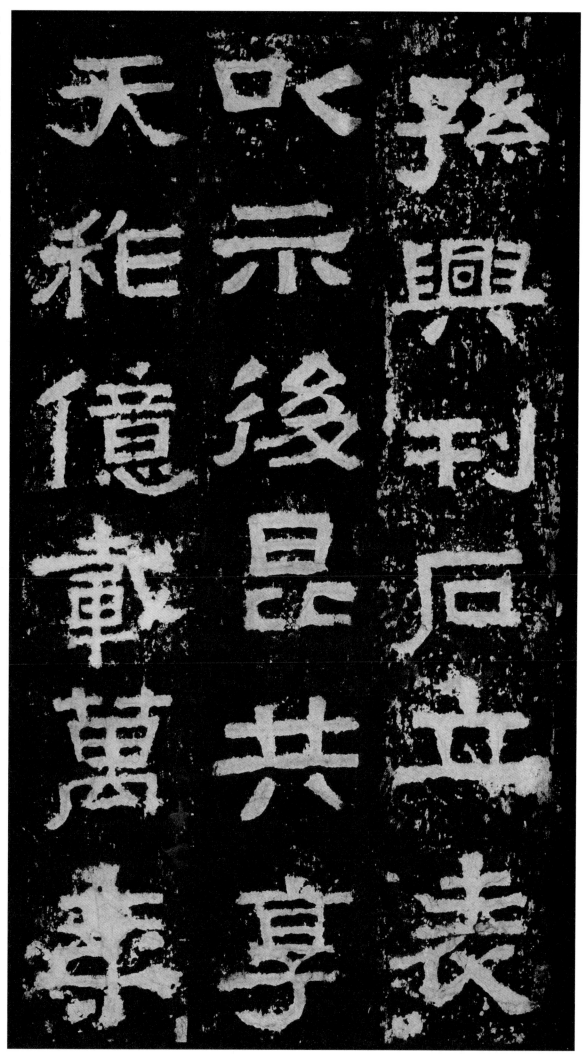

孙兴。刊石立表。以示后昆。共享天祚。亿载万年。

45